第1课 准备课

新手练正楷最难的是什么？

难以持之以恒，写了很多字，还是写不好字。

本书提供汉字书写一站式解决方案。练字者可以先通过《自学计划书》发现自己写字的不足，分解练字计划，先定一个小目标，将痛点逐一击破。好方法+好范字+名师书写示范视频，每天进步看得见，破除"写了很多字还是写不好字"的魔咒。

从菜鸟到高手有多远？	目 标	水平自估	阶段一	阶段二	阶段三	阶段四
笔 画	掌握正楷的笔画，运笔熟练，能表现出硬笔楷书的力度美。		打好基础阶段，每天半小时至一个小时就可以了。可以结合《30天练字计划本》定量练习。			
			学习运笔、行笔、收笔，掌握点、横、竖、撇、捺、折、钩、提八大基本笔画。	掌握重要的组合笔画。	进一步熟练各笔画的运笔、行笔、收笔。	
偏 旁	掌握常见偏旁的写法，并能根据汉字的结构作出适当的变化。		重点突破期，每天花一个小时来练习吧。可以结合《30天练字计划本》定量练习。			
			学习左右结构偏旁的写法。	学习上下结构及其他包围结构的偏旁的写法。	写好重要的偏旁及其汉字，并能根据汉字的结构作出适当的变化。	在练习偏旁的同时开始学习正楷的结构。

我想在透明纸上蒙着写，这本书为啥没有？

谁说没有？书内赠送了透明描摹纸，
描、摹、临，本书应有尽有！

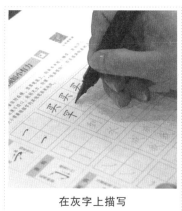

在灰字上描写

在透明纸上摹写

在空白格子里临写

"临书易失古人位置，而多得古人笔意；摹书易得古人位置，而多失古人笔意。""描摹临"结合才能写好字，太依赖在透明纸上摹写，进步反而慢。

正楷标准教程

什么样的纸张或练字本适合练字？

高手无所谓，小白还是从米字格或田字格开始练字吧！

　　一般来说，用硬笔书写对纸张的要求并不高，日常练习用 70g 左右的书写纸就可以了。书写用纸的要求是厚度适中，纸质细腻，不渗墨，吸墨性能好，书写时有一定的阻力，手感良好为佳。

　　对于新手来说，在什么格子里练字反而比较重要。米字格和田字格就像拐杖，在初学阶段是很有帮助的。再慢慢过渡到方格、横线格，到最后能在空白纸上写成一幅作品，这是一个循序渐进的过程。

练字本推荐：

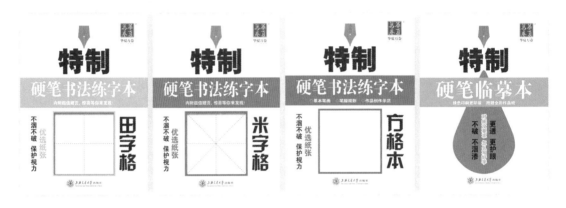

用什么样的笔练字比较好？ 笔尖选多粗的才合适？

喜欢什么笔就用什么笔。

我们常见的练字用笔有钢笔、中性笔、铅笔等。

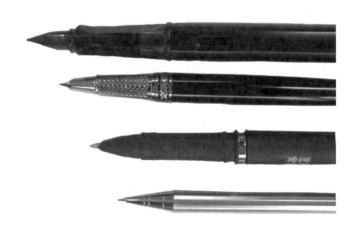

无论是写字还是画画,熟能生巧以后,对技法、材料的障碍就会越来越少,表达越来越自由。练字不一定非得选用钢笔,也不用在乎其价钱是否昂贵,很多书法大师们也常常用最普通的中性笔来写作品。

　　不过,钢笔确实是最适合练习硬笔字的工具之一。选购钢笔时,最好能先试写,如果笔尖不扎纸、不勾纸,说明笔尖圆滑;在转弯处线条粗细变化不突然,说明出水流畅;再提按试写,笔画有粗细变化,说明笔尖弹性好。

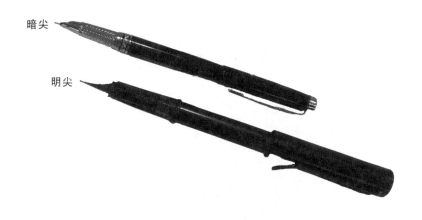

暗尖

明尖

　　钢笔的笔尖主要有明尖和暗尖两种类型,一般来说,明尖的钢笔笔尖弹性更好,也更粗一些,适合写大一点的字。暗尖的钢笔稍细,弹性不如明尖,适合写小一点的字。

　　最后,我们来看一下不同粗细笔尖的试写效果。

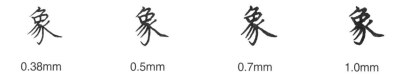

| 0.38mm | 0.5mm | 0.7mm | 1.0mm |

　　0.38mm的笔尖太细,不容易表现出笔画的粗细变化;1.0mm的笔尖太粗,对手的控制能力要求较高。所以初学者,一般选用0.5mm或0.7mm的笔练字为宜。国外生产的钢笔常常用EF、F、M等来划分笔尖的粗细。同样是M号,不同品牌笔尖粗细变化较大,要根据实际情况来选择,最好能先试写,看看是否得心应手。

 写一会儿字，就腰疼手疼，是怎么回事？

多半是坐姿和握笔姿势不对。

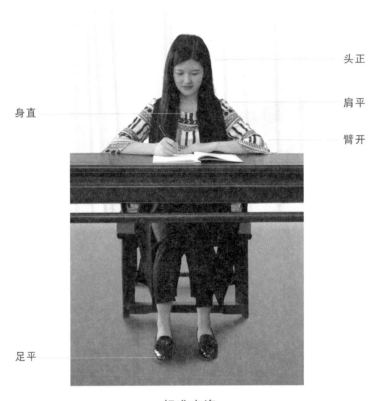

身直

头正

肩平

臂开

足平

标准坐姿

标准执笔姿势分解图：

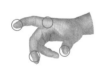 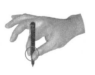

1. 四点执笔　　　2. 两指捏紧　　　3. 形如鸡蛋　　　4. 正确的握笔姿势

正确的书写坐姿、握笔姿势不仅保护视力，练字还能事半功倍哦！

第 2 课　写好不同位置的点

　　点是字中的最小零件，是笔画的基础，在字中起画龙点睛的作用，是一个字精神的体现。点因其所处位置不同而形态各异，应根据其在字中的位置和字形来决定其写法。书写点画时，通常轻入笔，然后顿笔处加重。要注意书写的角度和位置，点与点之间要相互呼应。写点的关键是要有行笔过程，万不可笔尖一落纸就收笔。

右　点							
轻入笔　末端稍重　注意角度	`	下	下	下			
	-	主	主	主			
左　点							
轻入笔　意带右部	ノ	小	小	小			
	ノ	尔	尔	尔			
上下点							
小　大　中心相对	冫	头	头	头			
	冫	冬	冬	冬			
上两点							
左点提锋　意带撇点	ⅵ	关	关	关			
	ⅵ	兰	兰	兰			
下两点							
注意指向　下方齐平	八	只	只	只			
	八	共	共	共			

新手练字　第一问

　　我就是为了平时能把字写好看点，需要专门练字吗？

　　答：走一辈子路，也练不成肌肉，但是去健身房练两个月，肌肉就明显鼓起来了。同样的道理，写一辈子字也不一定能写好字，但是练字就不同了。通过科学的练字方法，找准好的范字，然后集中强化练习一段时间，字就能写得越来越好。

第3课　横应略左低右高

扫码看视频

横画的书写要注意不能绝对的水平，应略为左低右高，与水平线呈一夹角。但应该注意的是，横画只是稍微地右上斜，不可太过夸张。还有一个例外的情况是：如果字的中央或最下方有一个长横，那么这一横画则要写得稍平一些，如此才不会使该字失去平衡。

短　横

收笔勿重
入笔露锋
注意上斜角度

| 一 | 上 | 上 | 上 | |
| 一 | 土 | 土 | 土 | |

中　横

相比长横
粗细变化不大
起笔稍顿

| 一 | 二 | 二 | 二 | |
| 一 | 仁 | 仁 | 仁 | |

长　横

中间稍细
注意上斜角度

| 一 | 百 | 百 | 百 | |
| 一 | 亚 | 亚 | 亚 | |

横为主笔

平稳伸展
横为主笔

当横为主笔时，不论它居上、居中还是居下，其余笔画应相对收敛，突出横画。

七	呈	呈	呈	
七	卫	卫	卫	
七	早	早	早	
七	妥	妥	妥	

新手练字　第二问

每天该写多少个字？每个字要写多少遍？

答：练字量不宜过大，每天练好五个字或者十个字，都是可以的。要把写好这些字作为练字目标，而不要总想着每天要把一个字练习多少遍。应该把容易写好的，写少些；难以写好的，多写些，合理分配精力。

第4课　竖要挺拔有力

竖画在字中起支柱作用，与横画一起成为一个字的骨梁。可以说，竖不直，则字不正，可见写好竖画的重要性。竖直并非绝对的垂直，而是指竖要写得挺拔有力。主要的竖画有垂露竖和悬针竖。垂露竖不一定垂直，一般在哪一侧便向那一侧微倾；而悬针竖一定都是垂直的，整体上粗下尖，末端出锋。

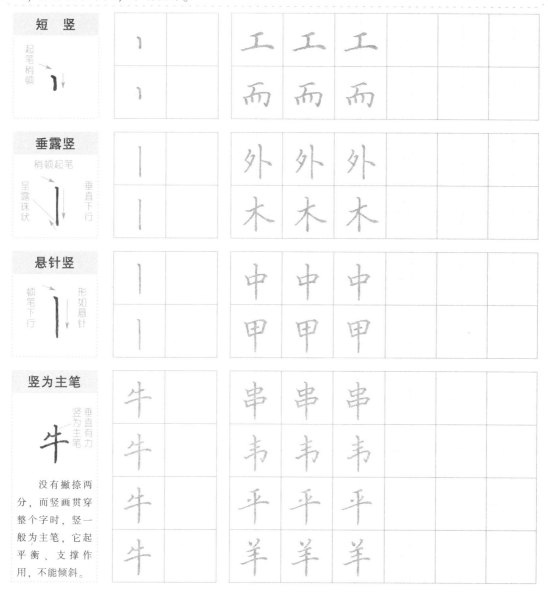

短竖

起笔稍顿

工　工　工

而　而　而

垂露竖

稍顿起笔

呈露珠状　垂直下行

外　外　外

木　木　木

悬针竖

顿笔下行　形如悬针

中　中　中

甲　甲　甲

竖为主笔

牛

垂直有力竖为主笔

没有撇捺两分，而竖画贯穿整个字时，竖一般为主笔，它起平衡、支撑作用，不能倾斜。

牛　牛　牛　牛

串　串　串

韦　韦　韦

平　平　平

羊　羊　羊

正楷标准教程

第三问 新手练字

竖写不直，字老是歪歪扭扭的，怎么办？

答：首先坐姿要正确，头正、肩平、身直，本子要放正。本子歪，身体歪，手对笔的控制也会出现偏差，竖自然不容易写直。其次，要有正确的书写方法。最后，找好参照物，如果是用田字格书写，可以沿着田字格的竖中线来书写，这样竖就容易写直了。

第5课 撇似刀锋,提锋尖俏

扫码看视频

撇和捺像是人的胳膊,对字体有稳定和修饰的作用。写撇画时要由重而轻,略带弧度,但切忌把撇画写成圆弧线。好的撇画要写得伸展大方,笔势流畅,潇洒神气,绝不能拖泥带水、犹豫不决。提画的写法是,下笔较重,由重到轻向右上行笔,收笔要出尖。力到笔尖,出锋时宜快不宜慢。提画在不同的字中角度和长短略有不同。

短撇		千	千	千	
起笔稍重 角度稍平	一	生	生	生	
中撇		布	布	布	
弧度适中 起笔稍重	丿	衣	衣	衣	
长撇		少	少	少	
注意流畅 略带弧度	丿	在	在	在	
竖撇		周	周	周	
撇锋勿长	丿	火	火	火	
提		地	地	地	
入笔由重到轻 不宜过长	ノ	习	习	习	

练字应该先从单字开始,还是从句子开始?

答:很多新手练字的时候拿起一篇文章就死劲抄,不思考不分析,只是埋头苦练。殊不知,这样只是在重复自己错误的书写方式。字好看不好看还得看单字,这是亘古不变的真理。无论大家的笔锋出得多好,整篇有多协调,只要你的单字不能让人一眼看过去舒服,你的字就不能算美观实用。所以,练字还是要从单字入手。

 # 第6课 捺要粗细分明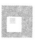

扫码看视频

一般而言，捺画是最能体现书写个性特征的一个笔画。书写时要由轻而重，至捺脚处要改变行笔方向，平向出锋，但不能过长。捺画要写得粗细分明，运笔时轻重变换。斜捺的上部要写得斜而直，不能凹下去。捺脚要丰满，不能缺角、散尾、垂尾、翘尾。字中的撇和捺一般都是对称的，书写时要注意相互呼应。

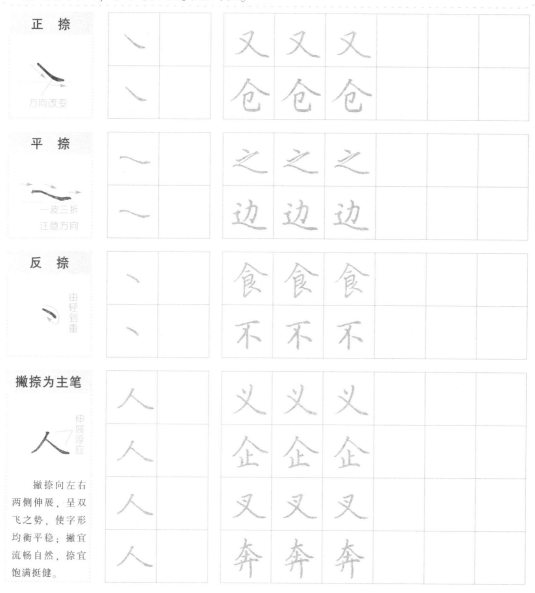

正楷标准教程

新手练字 第五问

一个字中有多个捺画怎么处理？

答：捺画在字中一般都比较出彩，如果一字之中有两个捺画，若它们同时突出，又不能相互呼应的话，会影响字的整体美观。所以一般要进行化减或避让，保留其中起关键作用的捺画（主笔），而将剩下的捺改写为反捺。本课的"食"字就是如此。

第7课 钩须短小有力

扫码看视频

钩并不是独立的笔画，它需要依附在横、竖等笔画上。钩画本身短小精悍，就如同匕首，书写时要斩钉截铁，切忌漫不经心、软弱无力。所谓"铁画银钩"，即是强调钩画的力度。一般而言，钩画的大小需要根据字的其他笔画来决定。

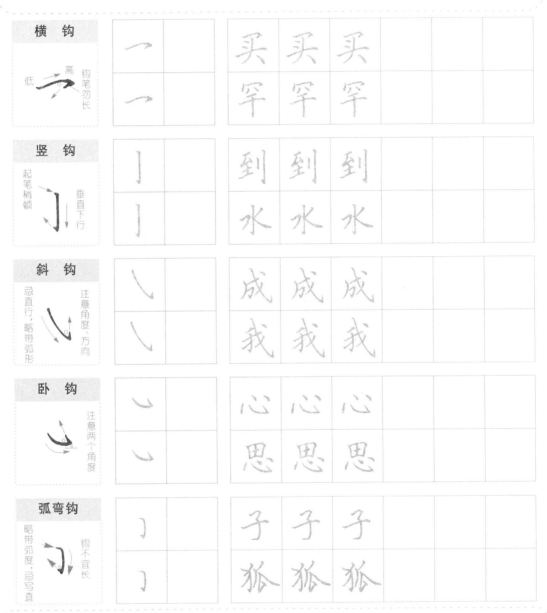

横 钩	低 高 钩笔勿长		买 买 买
			罕 罕 罕
竖 钩	起笔稍顿 垂直下行		到 到 到
			水 水 水
斜 钩	忌直行，略带弧形 注意角度、方向		成 成 成
			我 我 我
卧 钩	注意两个角度		心 心 心
			思 思 思
弧弯钩	略带弧度，忌写直 钩不宜长		子 子 子
			狐 狐 狐

第六问 新手练字

新手练字用美工笔好吗？

答：很多新手为了追求笔画的粗细变化，一上来就用美工笔。这样实际有点舍本逐末，因为过分依赖工具，而忽略了控笔能力的训练。其实选一支出水流畅的钢笔或中性笔就好，不用太贵，主要是顺手，培养你和它之间的默契程度。只要能人笔合一，必能笔随意动。

第8课　折像膝盖健壮有力

扫码看视频

　　楷书多折，写好折画是写好楷书的基本功之一。折画就像是人的膝关节，有膝盖骨，有大小腿。转折处要有棱角，才能显得健壮有力。书写折画时，折角宜方不宜圆，不能写成圆弧状。同时，也不能在转角处大肆顿笔，而写成脱肩的两个钝角。折画主要有横折、竖折、撇折等。书写时要一气呵成，中间不能断开。

竖　折						
竖短横长	乚		山	山	山	
	乚		断	断	断	

横　折						
稍驻折笔左下行　横笔由轻到重	㇆		口	口	口	
	㇆		贝	贝	贝	

撇　折						
注意夹角	㇜		云	云	云	
	㇜		允	允	允	

横折钩						
钩身有力	㇆		司	司	司	
	㇆		刀	刀	刀	

竖弯钩						
轻入笔　直行	㇄		也	也	也	
	㇄		扎	扎	扎	

第七问　新手练字

　　新手适合练什么样的字帖？

　　答：有基础练习的字帖，就是有基本笔画、偏旁部首的讲解，既可以直接描写或用透明纸摹写，又可以对照临写的那种。新手练字不宜贪多，不适合一上来就按照字范的顺序逐个练。练字需要举一反三，不是靠量堆出来的。比如写好"永"字，基本笔画就没有问题了，就是这个道理。

正楷标准教程

第9课 其他组合笔画

　　将横、竖、撇、折、钩、提这些基本笔画组合在一起，就构成了很多新的笔画。撇点两头粗，中间细，折角的角度根据需要进行适当调节，形稍左倾。横折弯钩是横与竖弯钩的组合，横折斜钩是横与弯度较大的斜钩的组合，注意二者的区别。横折折折钩的折角不宜大，折角多要多变化。竖折折钩要注意竖的倾斜角度。

撇点	注意角度和长短		女	女	女		
			好	好	好		
横折弯钩	竖弯略向左斜,弯钩适当舒展		九	九	九		
			乙	乙	乙		
横折斜钩	自然舒展		飞	飞	飞		
			凡	凡	凡		
横折折折钩	斜而不倒		乃	乃	乃		
			孕	孕	孕		
竖折折钩	上收下放重心平稳		与	与	与		
			弓	弓	弓		

新手练字 第八问

　　新手练字一定要先从楷书练起么？

　　答：也不一定，但有时间又不急于求成的话，建议还是先从楷书练起，因为楷书是基础。行书、行楷的书写也是有一定法度的，书写方法在一定程度上与楷书是共通的。写好了楷书再写行书、行楷就很容易，反之却不行。

两点水中的两点应右对齐在一条线上，上下两点要有顾盼之态；三点水应呈扇形排列，切忌三点写在一条直线上，且不宜过宽；言字旁横折提的横画左低右高，折角与点相对，宜窄宜长。前两个偏旁点与点之间不宜离得太远，言字旁的首点也不应离横画太远。

两点水			冷	冷	冷	
两点呼应　右齐　轻提	⺀		冲	冲	冲	
三点水	⺡		活	活	活	
稍小　稍大　略呈弧形	⺡		河	河	河	
言字旁	讠		说	说	说	
竖稍左斜　点横相离	讠		话	话	话	
左窄右宽	讨		语	语	语	
窄　宽　讨	讨		冰	冰	冰	
即左边要收敛不与右边争位，右边则要舒展，否则整个字就会过于宽扁，显得不协调。	讨		法	法	法	
	讨		潜	潜	潜	

正楷标准教程

新手练字 第九问

一天练多长时间合适？
答：练字的关键在于持续用心地练习，而不在于时间的长短。时间充裕可以多练点，但以手不麻为前提。不要把练字变成抄字，不能写一次后半个月都不写。道理很简单，一口吃不成胖子，但胖子确确实实是一口一口吃出来的。

第11课 竖为主笔的偏旁

扫码看视频

单人旁撇稍长，竖画的起笔交于撇的中下部。双人旁第二撇要对准第一撇中间下笔，略长，竖画可略向左以让右。竖心旁左点不要靠竖画太近，以免显得单薄，右点可以平一些，以求三个笔画的方向变化，整体窄长。牛字旁短横和斜提左低右高，斜提交于竖画中部，左长右短。巾字旁两短竖下方略向内收，中间竖不能写成悬针竖，整体瘦长。

单人旁				
		付	付	付
		休	休	休

双人旁				
		行	行	行
		往	往	往

竖心旁				
		快	快	快
		忙	忙	忙

牛字旁				
		牧	牧	牧
		特	特	特

巾字旁				
		帖	帖	帖
		帐	帐	帐

第十问 新手练字

一个字练多少遍合适？

答：练一个字一次最好不要超过十遍。你要是认认真真地读帖、比较、修改，有六遍就能写好了。即使写不好今天也不要再练了。因为反复用错误的方法写一个字，你其实是在强化错误。过段时间，再写这个字，你会发现比原先写得好，这就是练习潜移默化的作用。

扫码看视频

土字旁由短横、短竖和短提组成，短提的角度要根据字形的需求而变化。王字旁两短横和斜提间距相等，左低右高，要写得狭窄并紧靠右边。山字旁中间高两边低，中竖最长，右竖最短，右竖也可写成右点，整体呈左低右高之势。

土字旁

形略窄长　右对齐

土

| 土 | 垃 | 垃 | 垃 |
| 土 | 圾 | 圾 | 圾 |

王字旁

横间距相等

王

| 王 | 环 | 环 | 环 |
| 王 | 理 | 理 | 理 |

山字旁

三竖平行

山

| 山 | 岭 | 岭 | 岭 |
| 山 | 峻 | 峻 | 峻 |

左短右长

块

短　长

左部形态较小靠上，右部笔画较多，要上下伸展，整体呈左短右长的形态。

块	砂	砂	砂
块	珍	珍	珍
块	屿	屿	屿
块	鸡	鸡	鸡

正楷标准教程

新手第十一练字一问

年龄大了，字体定型了，还能练字么？

答：这个我可以负责任地告诉你，年龄不是问题，没有练不好的字，只有不努力的人。只要你肯用心，错误的书写习惯也是可以强制矫正的。当然，在形成书写习惯前，练字是最容易的。

第13课 形态窄长的偏旁（一）

扫码看视频

　　木字旁短横左低右略高，竖画写直，交于横画中部略偏右处，点交于竖画中部。禾字旁的写法与木字旁类似，只是多一短撇。米字旁短横不能写长，左低右高，竖画要交于短横的中部偏右处。示字旁上点对准折角，横撇上仰，右点靠近竖的起点。衣字旁写法同示字旁，另加一撇点，两点都不能太大。本课所有偏旁形态都要窄长，紧靠右边部分。

木字旁 垂露竖 木	木	木		材	材	材			
	木			权	权	权			
禾字旁 横梢长略左伸 短而平 右对齐 禾	禾			秋	秋	秋			
	禾			私	私	私			
米字旁 横梢长略左伸 左右相等 米	米			粒	粒	粒			
	米			粗	粗	粗			
示字旁 注意夹角 靠近竖的起点 示	示			礼	礼	礼			
	示			社	社	社			
衣字旁 点横分离 中部紧凑 垂露竖 衣	衣			初	初	初			
	衣			袖	袖	袖			

第十二问 新手练字

　　"米"作字头和字底时，和作字旁有什么不一样？

　　答： "米"作字头时不宜过高，要上松下紧，撇捺收敛；作字旁时宜窄宜高，捺变点以让右，左右占位基本均等；作字底时宜宽，上紧下松，撇捺应舒展，以稳住重心。

整体宜小 上松下紧 米 米字头

出头宜短 撇捺舒展 末笔为点 上紧下松 米 米字底

扫码看视频

马字旁横折的竖画和竖折折钩的两竖画都向左斜，整体上窄下宽。弓字旁三横左低右略高，三竖左斜，上紧下松，要写得狭长一些。月字旁竖撇不能写成斜撇，横折钩的竖画要写直，横间距相等，中间两短横连竖撇。

马字旁							
整体窄长　马　提不出头	马		驰	驰	驰		
	马		驶	驶	驶		

弓字旁							
等距　弓　上紧下松	弓		张	张	张		
	弓		弹	弹	弹		

月字旁							
等距　月	月		胖	胖	胖		
	月		肥	肥	肥		

左长右短							
长　短　驷	驷		徊	徊	徊		
左部形态窄长，呈上下伸展之势，而右部以左右伸展的笔画为主，一般要写得左长右短。	驷		弘	弘	弘		
	驷		肛	肛	肛		
	驷		柱	柱	柱		

正楷标准教程

第15课　形态窄长的偏旁(三)

扫码看视频

　　虫字旁口部扁平，上宽下窄，竖画交于"口"正中，末横变提。足字旁口部上宽下窄，左竖下方可向右稍斜，右竖交于"口"字正中，末笔作提。耳字旁要瘦长，横画右上倾斜，注意几个横画间距均匀。丬字旁两点不可松散，右侧与垂露竖相交，不出头，竖画直长。左耳刀耳钩要写得小巧，下面的弯钩部分要内收，竖画用垂露。

虫字旁 整体不能太宽 右齐 忌长 虫	虫		蝙	蝙	蝙	
	虫		蜂	蜂	蜂	
足字旁 整体忌宽 右齐 足	足		跑	跑	跑	
	足		跳	跳	跳	
耳字旁 左右基本相等 末横变提 耳	耳		聒	聒	聒	
	耳		耻	耻	耻	
丬字旁 两点紧凑 竖画长直 丬	丬		将	将	将	
	丬		状	状	状	
左耳刀 垂露竖 阝	阝		阳	阳	阳	
	阝		阻	阻	阻	

　　耳刀在左和在右时写法一样吗？

　　答：耳刀一般要根据左右位置的不同来决定其大小。当耳刀在左时，耳钩应写得小巧；而当耳刀在右时，耳钩则应写大。不仅如此，左右耳刀在字中的位置也不尽相同。居右的耳刀一般比居左的耳刀位置稍低。另外，左耳刀一般用垂露竖，而右耳刀多用悬针竖。

队 小

邸 大

扫码看视频

　　本课学习的偏旁形态短小，位居左上。口字旁左竖和右竖下方略向内倾斜，两横平行，左低右略高。田字旁横间等距，竖间等距，整体宜小，上宽下窄。日字旁三横平行，左低右高，第一横最长，中横最短，下面一横可写成平提。目字旁左右竖画可向内稍收，四横平行等距，左低右略高，形体窄长。石字旁短横、斜撇不要写得太长，口部上宽下窄。

口字旁							
上宽下窄 口	口	吃	吃	吃			
	口	喝	喝	喝			

田字旁							
田 整体上宽下窄 中横短	田	略	略	略			
	田	畔	畔	畔			

日字旁							
整体窄长 日 横间距相等 末横变提	日	旺	旺	旺			
	日	明	明	明			

目字旁							
平行等距 目 整体窄长 末横变提	目	眼	眼	眼			
	目	盼	盼	盼			

石字旁							
横短 整体总宽 石 位稍居上	石	砍	砍	砍			
	石	码	码	码			

正楷标准教程

　　"日"字作字旁、字头和字底时，有什么区别？
　　答："日"在字中可以作字头、字旁和字底。作字头和字底时，比作字旁时要扁而宽。其中作为字头的"日"应上宽下窄，上横长于末横，而作为字底的"日"通常三横基本等宽。

三横平行等距　　形扁宽
日字头

横在框中不接右　等距　　注意此处
日字底

第17课　含有提画的偏旁

扫码看视频

　　本课学习的偏旁均含有提画，大家看看，哪些提画应写长？哪些提画应写短？这五个偏旁都应写得窄长，右侧齐平。注意提手旁的钩要小巧，食字旁和金字旁的竖提不宜过长，绞丝旁两个撇折大小不一样，子字旁的提要写长。

提手旁

竖画直挺　右对齐
扌

打　打　打
扛　扛　扛

食字旁

撇稍长　不宜太大
稍左斜
饣

饮　饮　饮
饺　饺　饺

金字旁

横画等距
竖略偏左
钅

钓　钓　钓
铜　铜　铜

绞丝旁

下稍小　两撇折上大　右齐
纟

线　线　线
红　红　红

子字旁

注意夹角　略带弧形
子

孙　孙　孙
孩　孩　孩

第十六问新手练字

练单字太枯燥了，有没有什么好办法？
　　答：笔者分享一个自己练字的经验：1.写一个自己最喜欢的句子，不要太长。2.在常用字范里，找到相应的范字，把它们剪下来，贴到田字格本里，对比分析自己的不足。3.将字分解，通过观看视频和学习教程，了解其包含的笔画、偏旁、结构的书写技巧。4.在田字格本里对比范字反复练习，每次练习都标上日期。日积月累，看着自己一天天地进步，是不是很有成就感？

第18课　含有撇画的偏旁

火字旁左边点低，右边撇点稍高，撇为竖撇，末点稍收，以让右部。矢字旁注意两撇的不同写法，两横平行，左低右高，末捺作点，整体右对齐。反犬旁弯钩的上半部分要尽量写得弯曲一点，与字的右半部分形成背离之势。歹字旁整体瘦长，斜而不倒，注意末点位置。豸字旁第二撇稍长，在第二撇的中部位置起笔写弯钩，在弯钩上部写两短撇。

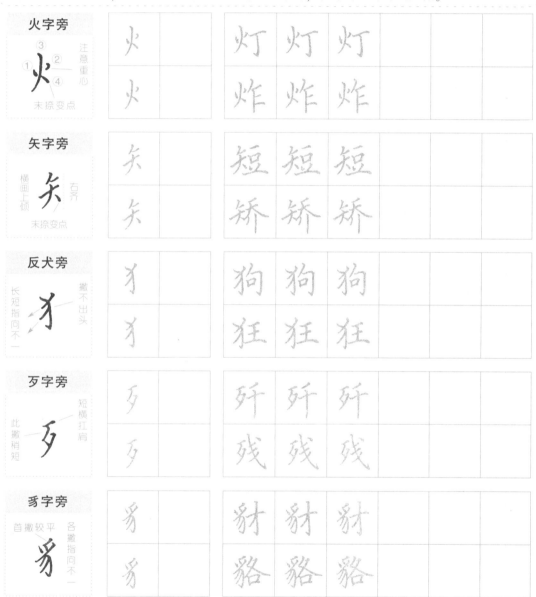

火字旁　注意重心　火　末捺变点	火　火	灯　灯　灯　炸　炸　炸		
矢字旁　横画上倾　矢　右齐　末捺变点	矢　矢	短　短　短　矫　矫　矫		
反犬旁　长短指向不一　撇不出头　犭	犭　犭	狗　狗　狗　狂　狂　狂		
歹字旁　短横扛肩　此撇稍短　歹	歹　歹	歼　歼　歼　残　残　残		
豸字旁　首撇较平　各撇指向不一　豸	豸　豸	豺　豺　豺　貉　貉　貉		

可不可以用写毛笔的方式来写硬笔？

答：一般情况下，毛笔字写得好，硬笔字也会好。硬笔书法源于毛笔书法，硬笔的笔法和结体要领与毛笔是共通的，只是我们在写硬笔的时候，为了提高书写速度，对笔画的书写方式作了一些简省。因此，写一写毛笔对练习硬笔是很有帮助的。

新手练字　第十七问

正楷标准教程

第 19 课　左右相等的偏旁（一）

扫码看视频

车字旁竖画必须写直，短横、撇折的折画和斜提均左低右高，要写得狭长一点。舟字旁横画左伸，右不出头，左低右略高，整体要写得狭长，不要太宽，紧靠右边。鱼字旁上紧下松，整体忌宽，末提左伸以让右。

车字旁

②
①
三横平行　车
④　③
右齐

| 车 | 轮 | 轮 | 轮 | | |
| 车 | 软 | 软 | 软 | | |

舟字旁

稍长略左伸　舟　左右相等

| 舟 | 船 | 船 | 船 | | |
| 舟 | 艘 | 艘 | 艘 | | |

鱼字旁

鱼　右齐

| 鱼 | 鲸 | 鲸 | 鲸 | | |
| 鱼 | 鲤 | 鲤 | 鲤 | | |

左右相等

转
左右宽度基本相等

如果左右两部分笔画的复杂程度相当时，要写成高度大致平齐，宽度各占字的 1/2。

转	驴	驴	驴		
转	舱	舱	舱		
转	鱿	鱿	鱿		
转	甜	甜	甜		

**第十八问
新手练字**

"车"作字旁时和单独书写时有什么不同？

答："车"作字旁时形体更加瘦长，横画左伸让右，书写笔顺也发生了变化。车字旁的笔顺是"一 𠂤 车 车"，最后一笔是横；"车"字的笔顺是"一 𠂤 车 车"，最后一笔是竖。

车
轩

扫码看视频

舌字旁整体忌宽，在字中一般占约1/2的位置，横画左伸以让右。女字旁第一撇较陡，横写作提不出头。反文旁中宫收紧，四周舒展，第二撇靠近横的起笔位置，斜捺交于第二撇中上方。鸟字旁首撇较短，横折钩稍成斜形，竖折折钩横向收紧，最后一横的起笔可往左一些。佳字旁整体忌宽，四横平行等距，左竖伸展，写作垂露，末横较长，托住上方。

舌字旁						
横画左伸 舌	舌		甜	甜	甜	
	舌		乱	乱	乱	

女字旁						
横画作提不出头 女	女		妃	妃	妃	
	女		奴	奴	奴	

反文旁						
注意中心紧凑 整体上收下放 攵	攵		收	收	收	
	攵		改	改	改	

鸟字旁						
左小右大 上窄下宽 鸟	鸟		鸭	鸭	鸭	
	鸟		鹅	鹅	鹅	

佳字旁						
佳 横画等距	隹		雅	雅	雅	
	隹		雕	雕	雕	

第十九问 新手练字

错误的笔顺会影响练字吗？

答：错误的笔顺不仅影响写字的速度、字的美观性，还会对楷书向行楷或行书过渡产生阻碍。如果按正确的笔顺加快书写，笔画自然连带，就会形成漂亮的行楷或行书。下面我们来列举一些难字笔顺：

丿 ⺊ 七 长　　丨 冂 冈 冈 凹 凹　　丿 乃 及　　一 匕 匕 比

正楷标准教程

第21课　左右相等的偏旁（三）

扫码看视频

　　力字旁斜而不倒，撇不宜长，注意重心。戈字旁斜钩要写得稍长，注意倾斜角度；点笔要高扬，撇笔内藏，有弧度。斤字旁第一撇较平，第二撇为竖撇，横的收笔位置右伸，悬针竖下伸，收笔位置较第二撇低。页字旁横画宜短，右竖略长，注意末笔反捺的起笔位置。殳字旁上紧下松，上部笔画短小，下部捺画舒展，横撇的横略向右上倾斜。

力字旁 **力**	稍左下斜 撇稍短	力		动	动	动	
		力		勃	勃	勃	
戈字旁 **戈**	钩画有力	戈		战	战	战	
		戈		戮	戮	戮	
斤字旁 **斤**	竖为悬针	斤		斩	斩	斩	
		斤		新	新	新	
页字旁 **页**	横斜不宜长 注意中心	页		硕	硕	硕	
		页		顾	顾	顾	
殳字旁 **殳**	上紧下松 捺舒展	殳		段	段	段	
		殳		殿	殿	殿	

为什么单字能写好，写一段话就很难看？

　　答：单字能写好，说明字的笔画与结构已经过关了；写一段话就很难看，说明还没有解决章法（字与字之间的搭配）的问题。比较通用的原则是：字的大小适当，字与字之间要留有空隙，且间距要大致相同；行与行之间不能太密，行间距要大于字间距；每行开头第一个字的位置要对齐。字的中心要在一条直线上，不可有的字偏高，有的字偏低。

右耳刀横撇弯钩要大，"耳廓"上小下大，竖为悬针，上紧下松，在字右稍居右下。单耳刀横折钩的横画左低右略高，竖画下部向内斜，末笔竖画必须写直，末端悬针。立刀旁短竖稍偏上，竖钩要写长，两竖间距适当，要紧靠左部。三撇儿上两撇较短，第三撇较长，下一撇起笔对准上一撇中上。三撇长短有变化，撇间距要相等。

右耳刀

阝

居右下

悬针竖

单耳刀

卩

居右下

悬针竖

立刀旁

刂

不宜长

钩身宜小

三撇儿

彡

等距

末撇伸展

左宽右窄

宽 窄

郭

左右结构的字中，左边笔画多，所占位置大，各笔画要紧凑；右边笔画少要写得舒展大方，两部呈左宽右窄之态。

正楷标准教程

第23课　宝盖类字头

扫码看视频

宝盖头书写时要求上开下合，横钩部分要写得舒展，呈覆下之势。首点一般用右点或竖点，下面有长笔画时，宝盖略小；无长笔画时，宝盖略大。与之写法相似的还有秃宝盖和穴宝盖。其中穴宝盖的下面两点不宜过长，否则会影响下部笔画的位置。

宝盖头					
宀 横长略上凸	宀		家	家	家
	宀		守	守	守

秃宝盖					
冖 横稍长 钩身宜短小有力	冖		写	写	写
	冖		军	军	军

穴宝盖					
穴 笔势向下	穴		窃	窃	窃
	穴		空	空	空

天覆结构					
官 宽窄	官		宙	宙	宙
	官		冗	冗	冗
当字头有撇捺伸展的笔画或有长横画时，字头要写得宽些以盖住下部。	官		全	全	全
	官		蚕	蚕	蚕

以铜为鉴可正衣冠；以古为鉴可知兴替；以人为鉴可明得失。

扫码看视频

　　本课学习的偏旁撇捺均要舒展、对称。人字头的捺画起笔靠近撇画起笔，字头呈扁形。八字头写法与人字头类似，注意撇短捺长，撇低捺高。大字头横短，捺的起笔与撇不相交。父字头短撇、点角度稍平，撇捺相交，整体扁宽。春字头三横间距要均匀，中横最短末横最长，捺与横相接，与撇相离。

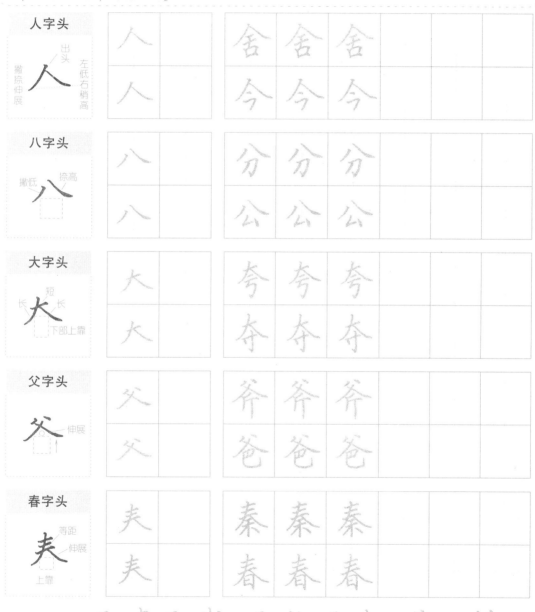

正楷标准教程

无贵无贱，无长无少，道之所存，师之所存也。

扫码看视频

第 25 课　上窄下宽的字头

　　草字头的横画要根据字的需求而变化，下面有长笔画时，横就短一些；下面无长笔画时，就略长一些。竹字头整体呈左低右高之势，点画写在短横的起笔处。爪字头撇画短平，左两点行笔向右下，右一撇点行笔向左下，三点相呼应。四字头整体为上宽下窄的扁梯形，注意四个短竖基本等距但不要平行。

草字头

上放下收　①②③　长短

竹字头

左低右高　大小基本一样

爪字头

注意点的方向

四字头

整体要扁　间距均匀

上窄下宽

花　窄宽

　　上窄下宽的字要上收下展，上面部分写紧凑，为下部留足位置；下部则应写得大方舒展，托稳上方，上下间隔不要太开。

草字头：芳　芳　芳　草　草　草

竹字头：等　等　等　笑　笑　笑

爪字头：采　采　采　妥　妥　妥

四字头：罪　罪　罪　罢　罢　罢

上窄下宽：显　显　显　笆　笆　笆　觉　觉　觉　署　署　署

第26课　左上包的字头

扫码看视频

本课所学偏旁的撇画都要写得舒展大方。广字头横与撇起笔位置相重，整体呈左低右高之势。病字头左边两点不要写得太大，可参考两点水的写法，注意写出顾盼之感，其他写法与广字头相似。虎字头短竖应写直，位于横钩的中间，竖撇微曲，要舒展，"七"部要向上靠。户字头斜点居中，字头不宜大，整体斜而不倒。

广字头 广 注意点的位置	广		唐	唐	唐	
	广		床	床	床	
病字头 ①②④⑤③ 疒 注意笔顺	疒		症	症	症	
	疒		疾	疾	疾	
虎字头 虍 下部分中心靠右 整体宜紧	虍		虎	虎	虎	
	虍		虚	虚	虚	
户字头 户 稍窄右 撇长	户		房	房	房	
	户		启	启	启	
左上包 废 左伸 偏右	废		怎	怎	怎	
	废		痛	痛	痛	
	废		屁	屁	屁	
	废		原	原	原	

被包围部分应写得紧凑，在整个字的中间偏右的位置，又不能离部首太远。字头最后一笔要舒展，稳住字的重心，防止偏旁与被包围部分脱节。

正楷标准教程

第27课 上窄下宽的字底

本课所学的字底均要写得扁宽，稳稳托住上部，使字显得上窄下宽。四点底左右两点大，中间两点小，首点为左点，四点间距均匀，在一条直线上。心字底三点顾盼生辉，卧钩曲折有致，整体略向右靠。皿字底左竖、右折稍向内收敛，框内留空要均匀，底横要长。弄字底横画要长，左撇右竖的上部出头均宜短。女字底首撇较短，折画较长，与第二撇形成整个字底的支撑。

四点底						
小 灬 四点间距均匀	灬		焦	焦	焦	
	灬		煮	煮	煮	

心字底						
心 下部偏右	心		思	思	思	
	心		忘	忘	忘	

皿字底						
皿 间距均匀	皿		盐	盐	盐	
	皿		盖	盖	盖	

弄字底						
廾 横长 悬针竖	廾		弄	弄	弄	
	廾		异	异	异	

女字底						
短小 女 下部伸展,形扁宽	女		要	要	要	
	女		妄	妄	妄	

大漠沙如雪，燕山月似钩。

何当金络脑，快走踏清秋。

扫码看视频

走之底首笔右点要高扬，横折折撇形勿长，平捺要一波三折，捺尖出锋稍长。建字底横折折撇的两个折笔不宜太大，平捺要写得舒展，托住上面的部分，被托住的部分要写小些。走字底两横有长短区别，彼此平行，呈左低右高之势，捺画伸展，注意与右部的搭配关系。

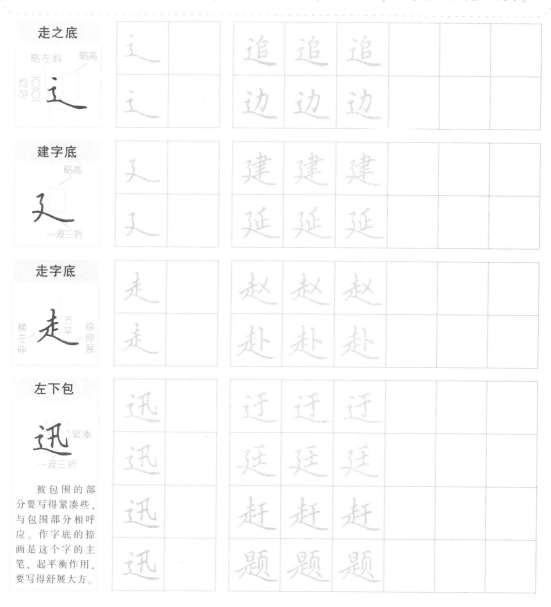

走之底

略左斜　略高

均匀

辶

追　追　追

边　边　边

建字底

略高

廴

一波三折

建　建　建

延　延　延

走字底

横左伸　齐平　捺伸展

走

赵　赵　赵

赴　赴　赴

左下包

迅　紧凑

一波三折

被包围的部分要写得紧凑些，与包围部分相呼应。作字底的捺画是这个字的主笔，起平衡作用，要写得舒展大方。

迁　迁　迁

廷　廷　廷

赶　赶　赶

题　题　题

水是眼波横，山是眉峰聚。

欲问行人去那边,眉眼盈盈处。

正楷标准教程

 第29课　左包右、右上包和下包上的偏旁

扫码看视频

区字框上横短，下横长，两横平行宜宽，框内部分应小。句字框的撇画不宜太长，横折钩要视框内部分的大小而定，框内部分略偏左；若框内笔画多，则为横折直钩。画字框的形态要上开下收，内部笔画宜上露，两边竖画忌高。

区字框 稍短 折笔有力 稍长		
句字框 框内部分稍居左 自然		
画字框 框形上开下收 高		
左包右 偏右	被包围的部分要稍偏右一些，但不能离框太远，以免重心失衡。区字框的字都属于左包右的结构。	
右上包 偏左 稍左斜	被包围部分要写得紧凑稍微靠上，并且重心偏左。例如句字框的字就是如此。	
下包上 中间高 两边低	所包的上面部分要居于整个字的中间，并要略微向下沉些，不可浮在上面。	

第30课　上包下和全包围的偏旁

门、冂、囗都属于方形框，整个框形应写成长方形，宜上下等宽。框内部分不宜过大，且位置稍靠上，四周留白，切忌上部留空太多。门字框一般右竖长于左竖，点画稍上位。同字框要注意竖钩中的竖一般略长于左竖。国字框注意上下横画要平行，可不封口。

门字框
框形方正
左竖短
上靠

门

同字框
上靠
左竖稍短

冂

国字框
位居正中
整体呈长方形
可不封口

囗

上包下
上靠
长于左竖

同

上包下的字中，被包围部分要稍偏上，不可放在框的正中，更不能掉出框之外。

全包围
字形长方
右竖略长

因

整个字要端正稳健，不可歪斜。在书写外框时，注意右边要略长于左边。

正楷标准教程

第31课　长方形和扁方形的字

扫码看视频

　　结构和笔画、偏旁有着密切的关系，它就是研究如何才能很好地把有关笔画、偏旁合理地组合在一起，使之形成一个造型优美的艺术字。从本课开始，我们来学习楷书的间架结构。长方形字整体呈长方形，在书写时多为横短竖长，竖画劲挺，整个字才有精神。扁方形的字也是方形的一种，整体较扁，在书写时多为横长竖短，四角分明，重心平稳。

长方形

右竖稍长　横短不接右

横距均匀　字形长方

月
圃

扁方形

转折稍圆　内部宜小

折角宜方　注意笔顺

四
凹

古人学问无遗力，少壮工夫老始成。

第32课　菱形和圆形的字

汉字又被称为"方块字"，这里的"方"，是"方整"的意思，是指汉字的构造横平竖直，棱角分明，不是说所有的字都是方形的，而是根据字笔画的长短组合，各具其形。菱形的字有明显的中轴线和中横线，左右伸展，上下出头，四方笔画要书写到位。圆形的字并非要写得很圆，而应"八面势全"，圆周内的笔画从字心呈放射状向四周发散。

菱　形							
令	令	令	令				
卡	卡	卡	卡				
个	个	个	个				
牛	牛	牛	牛				
半	半	半	半				

上下对正　撇捺舒展
竖交于横中部　左右对称

令
半

圆　形							
毋	毋	毋	毋				
永	永	永	永				
乑	乑	乑	乑				
米	米	米	米				
共	共	共	共				

中横长直　竖画右斜
点竖直对　撇捺舒展

毋
永

正楷标准教程

风乍起，吹皱一池春水。闲引鸳鸯芳径里，手挼红杏蕊。

扫码看视频

第33课　梯形和三角形的字

本课我们学习梯形和三角形结构的字。正梯形的字上横短，下横长，且两横画左右对称，书写时要注意上下对正。斜梯形的字左侧多为竖画，右为斜钩或斜捺，书写时应左收右放。三角形的字或成上宽下尖之势，或成上尖下宽之势，要注意重心平稳。

梯　形

横距相等　底横长

竖直挺　捺伸展

五
良

五　五　五　五

且　且　且　且

正　正　正　正

良　良　良　良

氏　氏　氏　氏

三角形

大

正三角形

丁

倒三角形

大　大　大　大

八　八　八　八

止　止　止　止

丁　丁　丁　丁

丫　丫　丫　丫

青青陵上柏，磊磊涧中石。人生天地间，忽如远行客。

人人写好字　正楷一本通

扫码看视频

　　一个字中既有横又有撇时，横、撇的搭配一般分为两种情况：横短撇长和横长撇短。起笔是短横的字，撇要写得长，不然字就放不开；主笔为长横的字，其撇要短，这样字才大小得当，均匀协调。当然长短是相对而言的，也不能写得太短，不然字就显得太扁了，没有精神。

横短撇长

横不宜长　长撇伸展
弯钩舒展

左
龙

左	左	左	左		
夫	夫	夫	夫		
友	友	友	友		
龙	龙	龙	龙		
在	在	在	在		

横长撇短

撇不宜长　横画要长
撇画收敛　内横短小

右
有

右	右	右	右		
万	万	万	万		
有	有	有	有		
布	布	布	布		
希	希	希	希		

正楷标准教程

春色三分，二分尘土，一分流水。

细看来，不是杨花，点点、是离人泪。

第35课　竖、撇的搭配技巧

扫码看视频

> 一个字中既有撇又有竖时，根据撇、竖的位置不同，书写的原则也不同。撇在左而竖在右时，应撇短竖长；竖在左而撇在右时，则左竖收敛，右撇舒展。

左撇右竖

升 介

撇短竖长
收敛　悬针

升	升	升	升			
开	开	开	开			
介	介	介	介			
卉	卉	卉	卉			
歼	歼	歼	歼			

左竖右撇

伊 伏

竖短撇长
竖短撇长

伊	伊	伊	伊			
侈	侈	侈	侈			
修	修	修	修			
伏	伏	伏	伏			
伏	伏	伏	伏			

人固有一死，或重于泰山，或轻于鸿毛。

扫码看视频

根据字左右两部分的体势不同，左右结构的字分为相向和相背两种。相向的字要双肩合抱，互带穿插；相背的字要相互呼应，背而不离。总之，最忌远离，缺少呼应。

相　向

左右合抱　笔画穿插

妙

左右穿插　撇多变化

饮

妙	妙	妙	妙		
切	切	切	切		
放	放	放	放		
钞	钞	钞	钞		
饮	饮	饮	饮		

相　背

背而不离　相互呼应

狠

横短

北

间距不宜大

狠	狠	狠	狠		
北	北	北	北		
犯	犯	犯	犯		
孤	孤	孤	孤		
狠	狠	狠	狠		

正楷标准教程

柳塘春水漫，花坞夕阳迟。欲识怀君意，明朝访楫师。

第37课 首点居正和通变顾盼

扫码看视频

首点应居于全字中轴线之上，棱角突显，飒爽精神，这是点画技法的要诀。若一字之中有两个或以上的点，则点与点之间的配合至关重要。书写时各点应相互呼应，顾盼通变，首尾意连，各具情态。如果字中点与点之间缺乏呼应，则会平直死板，状如算子，缺少变化。

首点居正

中心线

玄

撇捺舒展

文

玄	玄	玄	玄			
立	立	立	立			
衣	衣	衣	衣			
亡	亡	亡	亡			
文	文	文	文			

通变顾盼

呼应

必

意连右点

办

必	必	必	必			
慈	慈	慈	慈			
办	办	办	办			
念	念	念	念			
乐	乐	乐	乐			

陋室有文史，高门有笙竽。何能辨荣悴？且欲分贤愚。

扫码看视频

　　若一字之中，上有点，下有竖，则应考虑是否直对。如果直对，再考虑点画的位置。需要注意的是，点竖直对并非正中相对，其可在字中，可在字的左右。所谓直对，是指两个笔画的重心垂直相对。一字之中，如果上下两部分都有竖画的，那么在书写时应该将两竖直对。两竖虽直对，也应稍有变化，如果过于僵直，就缺少神韵了。

点竖直对

主
汁

点与竖在一条直线上

主	主	主	主				
汁	汁	汁	汁				
市	市	市	市				
下	下	下	下				
宋	宋	宋	宋				

中直对正

堂
圭

上下两竖直对

堂	堂	堂	堂				
圭	圭	圭	圭				
幸	幸	幸	幸				
素	素	素	素				
歪	歪	歪	歪				

正楷标准教程

忠患在事后，决策在事前。扶危与定倾，但令平不偏。

第39课　中直偏右和竖笔等距

扫码看视频

　　凡是有中直笔画的字，竖画都应该垂直劲挺，位置可稍微偏右一些，以免显得呆板。需要注意的是，中直笔画无论是悬针、垂露、有钩、无钩，都要切忌屈体弯身。一字之中，如果有两个以上的竖笔，且这些竖笔之间无点、撇、捺时，竖画间距应基本相等。需要注意的是，竖画间距虽然相等，但其宽窄要随字形而定，并非千篇一律。

中直偏右

竖略偏右
首撇宜短

年

横画均匀
捺画舒展

是

年	年	年	年		
足	足	足	足		
不	不	不	不		
下	下	下	下		
是	是	是	是		

竖笔等距

等距

世

横竖等距

再

世	世	世	世		
川	川	川	川		
而	而	而	而		
册	册	册	册		
再	再	再	再		

人无千日好，花无百日红。早时不计算，过后一场空。

扫码看视频

一字之中，如果有两个以上横笔，且横笔之间无点、撇、捺时，横笔间距要基本相等。若间距不等，则笔画不协调，整个字就会显得不匀称。需要注意的是，虽间距相等，但其宽窄应随字形而定，不能千篇一律。凡竖在下方的字，竖画不是全部都居中，或偏左，或偏右，偏右者多，偏左者少。

横笔等距

等距　三　最长

等距　丰　竖画下伸

三	三	三	三		
亘	亘	亘	亘		
丰	丰	丰	丰		
且	且	且	且		
王	王	王	王		

底竖斜位

中心线　举

略偏右　届

举	举	举	举		
屋	屋	屋	屋		
左	左	左	左		
届	届	届	届		
卑	卑	卑	卑		

正楷标准教程

风转云头敛，烟锁水面开。晴虹桥影出，秋雁橹声来。

第41课　上收下展和上展下收

扫码看视频

　　书写上下结构的字时，要么上收而下展，要么上展而下收，这是上下结构的字必须要遵循的两个法则。上展下收，"上展"，是指上面部分要写得飘扬洒脱，以显示字的精神；"下收"，即是下面部分要凝重稳健，迎就上部，以显示字的端庄。一般上面有撇捺等开张笔画的字，都应写得上面舒展而下面收敛。上收下展正好完全相反。

上收下展

上部宜窄

竖弯钩舒展，托上

克

昌

小

大

克	克	克	克		
己	己	己	己		
昌	昌	昌	昌		
忌	忌	忌	忌		
艾	艾	艾	艾		

上展下收

撇捺伸展

冬

扁宽

沓

宜小

冬	冬	冬	冬		
祭	祭	祭	祭		
企	企	企	企		
沓	沓	沓	沓		
吞	吞	吞	吞		

老当益壮，宁移白首之心。穷

且益坚，不坠青云之志。

扫码看视频

上正下斜，"上正"，指的是上部要写得端庄，则竖笔必须垂直；"下斜"，指的是下部取斜势。这样写出来的字才能正而不僵，生动变化。上斜下正，书写这类字时，上部虽然取斜势，但应注意重心不能倒，以斜势呼应下方；下部虽然写得端庄，但要随上方大小而决定是否收展，上下呼应，方能写出好字。

上正下斜

端正
傾斜

芳

竖正
撇斜

易

芳	芳	芳	芳			
易	易	易	易			
勿	勿	勿	勿			
茂	茂	茂	茂			
笏	笏	笏				

上斜下正

斜而有度,重心平稳

盏

下横平稳,以稳字身

左斜　端正

名

盏	盏	盏	盏			
台	台	台	台			
名	名	名	名			
矣	矣	矣	矣			
君	君	君	君			

正楷标准教程

有梅无雪不精神,有雪无诗俗了人。

第43课 下方迎就和左收右放

扫码看视频

　　上下结构的字，凡上部有撇捺等开张舒展的笔画，下面部分一般都要上移以迎就，如此整个字才会显得紧凑不脱节。根据统计，在现代汉字中，左右结构的字占64.93%。这种结构的字以左收右放的居多，即左边收敛，右边舒展。如果左边放得太开，造成与右边争位，主次不分，则整个字会显得过宽而很不协调。

下方迎就

下方上迎，以免脱节

奎

上靠，收紧

卷	卷	卷	卷		
今	今	今	今		
令	令	令	令		
乔	乔	乔	乔		
奎	奎	奎	奎		

左收右放

口部笔画少，宜小

收敛让右　撇画左伸

吸	吸	吸	吸		
攻	攻	攻	攻		
休	休	休	休		
败	败	败	败		
浅	浅	浅	浅		

日月称其明者，以无不照；江海

称其大者，以无不容。

第44课 左斜右正和对等平分

扫码看视频

　　左右结构的字，以左斜右正的居多。左边灵动而右边稳重。所谓"左斜"，是指左边部分左低右高，以取斜势；"右正"，是指右部横平竖直，以稳正字。对等平分是指左右两部分高低对等，大小接近，宽窄平分，不要一方过高，一方过矮。需要注意的是，两部分对等平分，但也需要相互呼应，不能离得太开。

左斜右正

左部斜而有度　　右部正而不僵

撇取斜势　　竖画正直

经

列

经	经	经	经			
旅	旅	旅	旅			
列	列	列	列			
叶	叶	叶	叶			
好	好	好	好			

对等平分

左右相等

帖

弱

高低对等　　大小相近

帖	帖	帖	帖			
弱	弱	弱	弱			
被	被	被	被			
斯	斯	斯	斯			
鞍	鞍	鞍	鞍			

正楷标准教程

山静似太古，日长如小年。余花犹可醉，好鸟不妨眠。

扫码看视频

第45课　左右对称和主笔脊柱

　　左右对称是指字左右两边的笔画之间要有所呼应，即撇捺对称或横画对称或竖画对称，从而使字产生一种分量和意境上的相等，即左边不长右边不短，左边不过于收敛，右边也不过于宽松，两边大小差不多。一字之中，会有一笔能够担当起整个字的脊梁，树立字的重心，这一笔称为主笔。主笔要突出。长横、悬针竖、垂露竖、竖钩、斜钩等常作主笔。

左右对称

左右对称

公

撇捺画呼应撇笔

非

横竖左右对称

公	公	公	公		
非	非	非	非		
秋	秋	秋	秋		
坐	坐	坐	坐		
兹	兹	兹	兹		

主笔脊柱

进

平捺为主笔，一波三折

申

竖为主笔

进	进	进	进		
申	申	申	申		
田	田	田	田		
手	手	手	手		
吏	吏	吏	吏		

风一更，雪一更，聒碎乡心梦不成，故园无此声。

扫码看视频

　　一个字无论是疏密或者斜正，都有一个凝聚的位置，叫作中宫，即是一个字的核心。以字的重心为核心，其他笔画向外开张，内聚而外散，整个字才会紧凑。收缩为其纵展，纵展反为收缩，一展一收，神采飞动，不展不收，缓弱呆板。即该收的收，该展的展，笔画收缩是为了笔画伸展做铺垫。

中宫收紧

中宫收紧

商　故

内收外展

商	商	商	商			
故	故	故	故			
受	受	受	受			
亥	亥	亥	亥			
卒	卒	卒	卒			

收缩纵展

收

柔　或

展，托住上部

收　展

柔	柔	柔	柔			
或	或	或	或			
展	展	展	展			
执	执	执	执			
城	城	城	城			

正楷标准教程

故国神游，多情应笑我，早生华发。人生如梦，一尊还酹江月。

第47课 大小独具和联撇参差

扫码看视频

当一个字有多个撇画时，最忌写成排牙之状、车轨之形。多撇应长短不一，指向不一，互有参差。字有大小，大的字不可写小，小的字也不可写大，自然天成，各具其妙。

大小独具

笔画少则小

日

豫

笔画多则大

因	因	因	因		
日	日	日	日		
目	目	目	目		
瞩	瞩	瞩	瞩		
豫	豫	豫	豫		

联撇参差

众撇指向不一
富有变化

象

多

长短不一

撇多变化

象	象	象	象		
诊	诊	诊	诊		
杉	杉	杉	杉		
多	多	多	多		
豕	豕	豕	豕		

慈母手中线，游子身上衣。临行密密缝，意恐迟迟归。

第48课　三部呼应和钩趯匕刃

　　凡是由三个部分组合而成的字，应注意避就相迎，浑然一体。切忌互不相让，各成一部，这样会使字显得特别肥大粗重。书写这类字时，关键是要知道该字应该以哪个部分为主，哪个部分为辅。楷书技法中，钩身不宜长，犹如匕刃。一个字中如果有多个钩画，必须化减。

三部呼应

窄长　宜小

淡

伸展，以稳字形

正中

晶

最小　大

淡	淡	淡	淡				
淼	淼	淼	淼				
假	假	假	假				
晶	晶	晶	晶				
暂	暂	暂	暂				

钩趯匕刃

钩身宜短促而坚挺

予

宅

小　舒展

予	予	予	予				
成	成	成	成				
宅	宅	宅	宅				
宛	宛	宛	宛				
昆	昆	昆	昆				

正楷标准教程

留人不留人，不留人也去。此处不留人，自有留人处。

第49课　围而不堵和斜抱穿插

　　书写包围结构的字时，如果全部封闭，易使字显得滞闷而不透气。围而不堵、守而不困是书写包围结构的常用方法。由两部分组合而成的字最忌讳远离分散，特别是两部左右相向斜势穿插的字更是如此。书写时应令两部双肩合抱，互带穿插，鳞羽错落，呼应强烈，使字紧凑而富有精神。两部分如果远离则会疏散，从而让字变得缺少生气。

围而不堵

斜而不倒
不封口以透气
可不封口

母
丹

母	母	母	母		
四	四	四	四		
固	固	固	固		
丹	丹	丹	丹		
囟	囟	囟	囟		

斜抱穿插

迎就穿插
互带穿插　笔画错落

妙
疏

妙	妙	妙	妙		
佐	佐	佐	佐		
沙	沙	沙	沙		
吸	吸	吸	吸		
疏	疏	疏	疏		

沧浪之水清兮，可以濯吾缨；
沧浪之水浊兮，可以濯吾足。

第50课　作品练习

在书法创作中，因各种字体的特点不同，要采取不同的格式来表现审美意趣。常用的形式主要有两种：一是纵横成行，它是指书法作品横竖是对正的。一般适宜写楷书，显得严肃端庄、整齐美观。二是有行无列，它是指作品纵有行，横无列。这种章法打破了横格的束缚，因此就要特别注意每一行中上下字之间的关系和行气的流贯。行书大多采用这种格式，有时楷书也采用这种格式。常见的书法作品格式有横幅、条幅、扇面、对联等。

一幅完整的书法作品由正文、落款和钤印三部分组成，缺一不可，它们也是章法的三要素。正文就是书法作品书写的主体部分；落款就是书法作品内容的出处、书写时间及书者姓名；钤印就是在书写者姓名后钤上名号印，以示负责。

横幅　尺幅呈横向，横长竖短的作品称横幅，一般从右往左竖写。

霄	情	便	排	空	春	秋	寥	秋	自
刘禹锡诗　吴肇华书	到	引	云	一	朝	日	我	悲	古
	碧	诗	上	鹤	晴	胜	言	寂	逢

扇面　分团扇、折扇两种。团扇为圆形或椭圆形，折扇上大下小呈辐射状。

正楷标准教程

中堂 这类作品大多挂于厅堂正中。中堂一般竖向布局，长大于宽，略呈长方形，偶有正方形或横式布局。钢笔书法作品受成品大小及笔触粗细的限制，中堂比较少见。

壶觞以自酌眄庭柯以怡颜

就荒松菊犹存携幼入室有酒盈樽引

宇载欣载奔僮仆欢迎稚子候门三径

问征夫以前路恨晨光之熹微乃瞻衡

而昨非舟遥遥以轻飏风飘飘而吹衣

知来者之可追实迷途其未远觉今是

为形役奚惆怅而独悲悟已往之不谏

归去来兮田园将芜胡不归既自以心

田英章

条幅　条幅又称竖幅，可由书写的内容、构思及用途确定长度，从右向左竖写。

回乐烽前沙似雪受降城外月
如霜不知何处吹芦管一夜征
人尽望乡
李益诗夜上受降城闻笛英庠书

独怜幽草涧边生上有黄鹂深
树鸣春潮带雨晚来急野渡无
人舟自横
韦应物诗滁州西涧田英庠书

宣室求贤访逐臣贾生才调更
无伦可怜夜半虚前席不问苍
生问鬼神
李商隐诗贾生田英庠永

对联 又称楹联，书写内容对偶工整，多为单行，书写体势，风格要统一。

去留无意漫观天外云卷云舒

田英章于北京

宠辱不惊闲看庭前花开花落

岁次丙戌立冬前三日

万幅翰墨添异彩触景生情

田英章学字于北京

千载佳酿溢莲花闻春欲醉

岁次丙戌仲秋上浣

华夏万卷
增值服务
VALUE-ADDED SERVICE

练字帮
LIAN ZI BANG
加入万人练字学习交流平台

二十多年来，华夏万卷一直致力于传播书法文化和推广书法教育。对于书法普及教育中最重要一环的教师群体，华夏万卷始终给予全力支持。"练字帮"在线学习平台为全国中小学教师和学生提供全方位练字服务，同时也向广大练字爱好者开放。关注"练字帮"微信公众号，加入万人练字学习交流平台。

 直播教学　 教学资源　练字打卡　 作业点评　 优秀作品

关注"练字帮"

练字体验调查

感谢您选择我们的产品，让华夏万卷陪伴您度过了一段美好的书写时光。现在，真诚邀请您写下使用本产品的练字体验，及您对华夏万卷的宝贵意见及建议。扫描二维码，后台留言回复或将此区域填写好拍照回传给我们即可。

1.您认为本产品是否达成了您最初购买时所预期的效用？

2.在使用过程中，您觉得有哪些细节还需要改进？

关注"华夏万卷"

华夏万卷非常重视您的回复，并将持续努力，为您提供更优质的练字产品及服务。

让人人写好字
WWW.SCWJ.NET

巍巍交大　百年书香
www.jiaodapress.com.cn
bookinfo@sjtu.edu.cn

书香交大

责任编辑：赵利润
封面设计：徐　洋　周　喆

笔墨
華夏
萬卷
千里

建议上架：文教类

ISBN 978-7-313-17111-5

绿色印刷产品

关注"华夏万卷"
获取更多学习资源

华夏万卷
让人人写好字

9 787313 171115 >

全套定价：35.00元

人人写好字 正楷一本通

常用字范

根据《汉字应用水平等级及测试大纲》编写

田英章 | 书

上海交通大学出版社
SHANGHAI JIAO TONG UNIVERSITY PRESS

练字 秘诀在这里

练好字，讲究内容、方法以及工具的有效融合。每个特别的您，都需要自己独特的练字秘诀。

二十余年来，上亿人次通过华夏万卷找到了适合自己的练字诀窍。华夏万卷秉承"让人人写好字"的使命追求，致力于国人书写水平及书法艺术修养的提升，始终聚焦于传统书法与现代书写，以字帖为基本价值承载，以专业赢得广大用户的信任。

在这里，还有更多的宝藏等待您去开启：创意书写工具、丰富的在线学习课程以及全新的平台服务。它们，共同在学校、家庭教育及成人自学等场景下，为期望进一步提升书写水平的您提供一站式的解决方案。

想要写好字、想要提升书法艺术水平的您，请扫描二维码，持续关注华夏万卷及各种配套产品，在这里，找到您的练字秘诀！

创意书写　　在线学习　　平台服务

扫码关注"华夏万卷"
获取更多学习资源

好内容
HAO NEIRONG

华夏万卷敏锐洞察
不断开拓贴合用户所需的优质题材
甄选适合范字，引领书写风潮

好方法
HAO FANGFA

华夏万卷精研积淀
不断锤炼高效练字方法
满足用户不同阶段所需

好工具
HAO GONGJU

华夏万卷锐意进取
发展出多种练字配套工具
已为数以亿计的练字者提供更高效助力